Happy Birthday, Goose!

白鵝小菇過生日

Laura Wall

新雅文化事業有限公司
www.sunya.com.hk

新雅・點讀樂園 *Goose*（白鵝小菇故事系列）

　　本系列共 6 冊，以貼近幼兒的語言，向孩子講述小女孩蘇菲與白鵝小菇的相遇和生活點滴。故事情節既輕鬆惹笑，又體現主角們彌足珍貴的友誼，能感動小讀者內心的柔軟，讓他們學懂發現生活中的小美好，做一個善良、溫柔的孩子。

　　此外，內文設有中、英雙語對照及四語點讀功能，包括英語、粵語書面語、粵語口語和普通話，能促進幼兒的語文能力發展。快來一起看蘇菲和小菇的暖心故事吧！

如何啟動新雅點讀筆的四語功能

　　請先檢查筆身編號：如筆身沒有編號或編號是 SY04C07、SY04D05，請先按以下步驟下載四語功能檔案並啟動四語功能；如編號第五個號碼是 E 或往後的字母，可直接閱讀下一頁，認識如何使用新雅閱讀筆。

1. 瀏覽新雅網頁 (www.sunya.com.hk) 或掃描右邊的 QR code 進入 。

2. 點選 **下載點讀筆檔案 ▶**。

3. 依照下載區的步驟說明，點選及下載 *Goose*（白鵝小菇故事系列）框目下的四語功能檔案「update.upd」至電腦。

4. 使用 USB 連接線將點讀筆連結至電腦，開啟「抽取式磁碟」，並把四語功能檔案「update.upd」複製至點讀筆的根目錄。

5. 完成後，拔除 USB 連接線，請先不要按開機鍵。

6. 把點讀筆垂直點在白紙上，長按開機鍵，會聽到點讀筆「開始」的聲音，注意在此期間筆頭不能離開白紙，直至聽到「I'm fine, thank you.」，才代表成功啟動四語功能。

7. 如果沒有聽到點讀筆的回應，請重複以上步驟。

如何使用新雅點讀筆閱讀故事？

1.下載本故事系列的點讀筆檔案

1. 瀏覽新雅網頁 (www.sunya.com.hk) 或掃描右邊的 QR code 進入 。
2. 點選 下載點讀筆檔案 ▶ 。
3. 依照下載區的步驟說明，點選及下載 *Goose*（白鵝小菇故事系列）的點讀筆檔案至電腦，並複製至新雅點讀筆的「BOOKS」資料夾內。

2.啟動點讀功能

開啟點讀筆後，請點選封面右上角的 圖示，然後便可翻開書本，點選書本上的故事文字或圖畫，點讀筆便會播放相應的內容。

3.選擇語言

如想切換播放語言，請點選內頁左上角的 ENG 粵 ☆ 普 圖示，當再次點選內頁時，點讀筆便會使用所選的語言播放點選的內容。

4.播放整個故事

如想播放整個故事，請直接點選以下圖示：

5.製作獨一無二的點讀故事書

爸媽和孩子可以各自點選以下圖示，錄下自己的聲音來說故事！

1. 先點選圖示上 爸媽錄音 或 孩子錄音 的位置，再點 OK，便可錄音。
2. 完成錄音後，請再次點選 OK，停止錄音。
3. 最後點選 ▶ 的位置，便可播放錄音了！
4. 如想再次錄音，請重複以上步驟。注意每次只保留最後一次的錄音。

爸媽請使用
這個圖示錄音 ↘

孩子請使用
這個圖示錄音 ↙

Today is Goose's birthday.

今天是白鵝小菇的生日。

 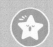

Sophie is having a party for him!

蘇菲要為他舉辦一個生日會！

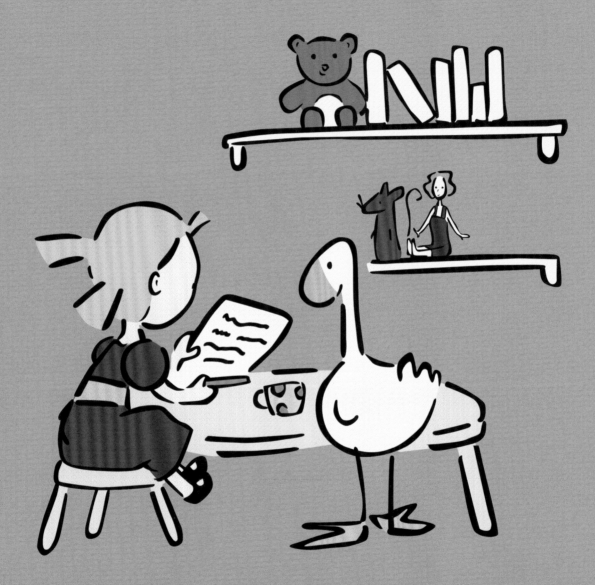

She invites Teddy, Mouse and Dolly.

她邀請了小熊、小老鼠和洋娃娃。

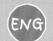

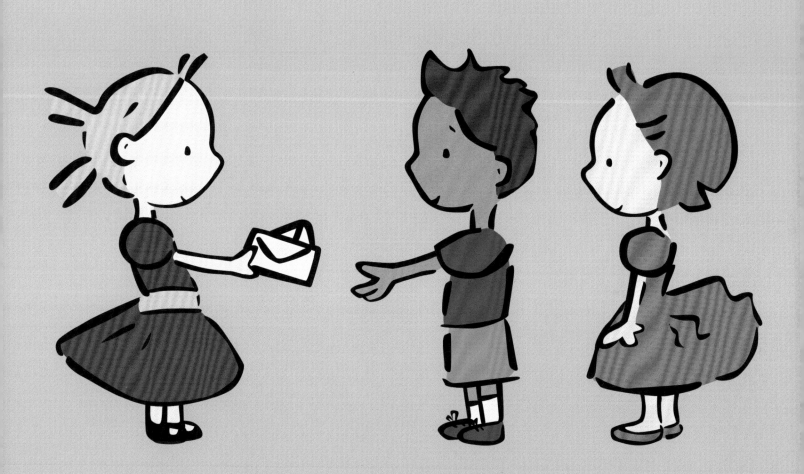

And some of her friends from school.

還有兩位學校裏的朋友。

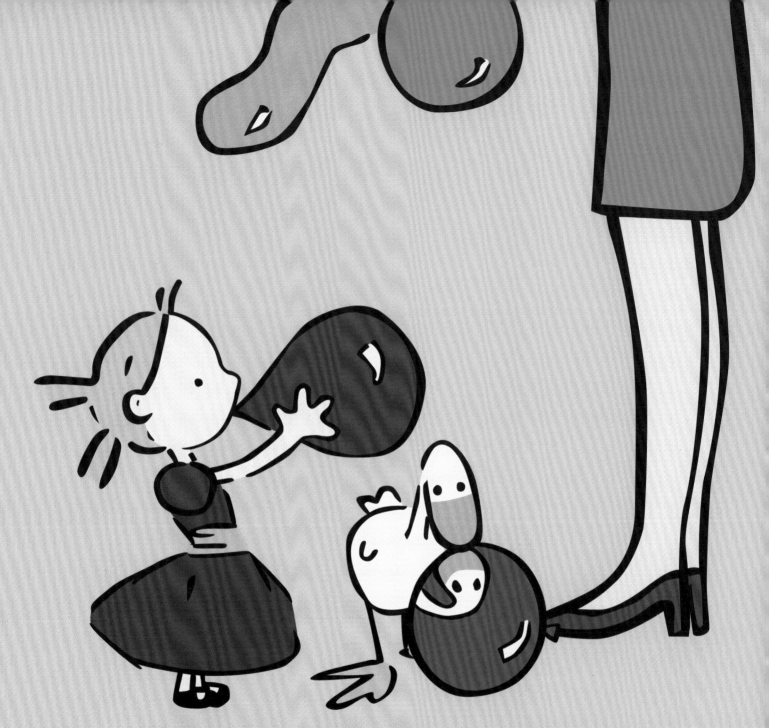

Sophie and Mum blow up balloons.

蘇菲和媽媽一起吹氣球。

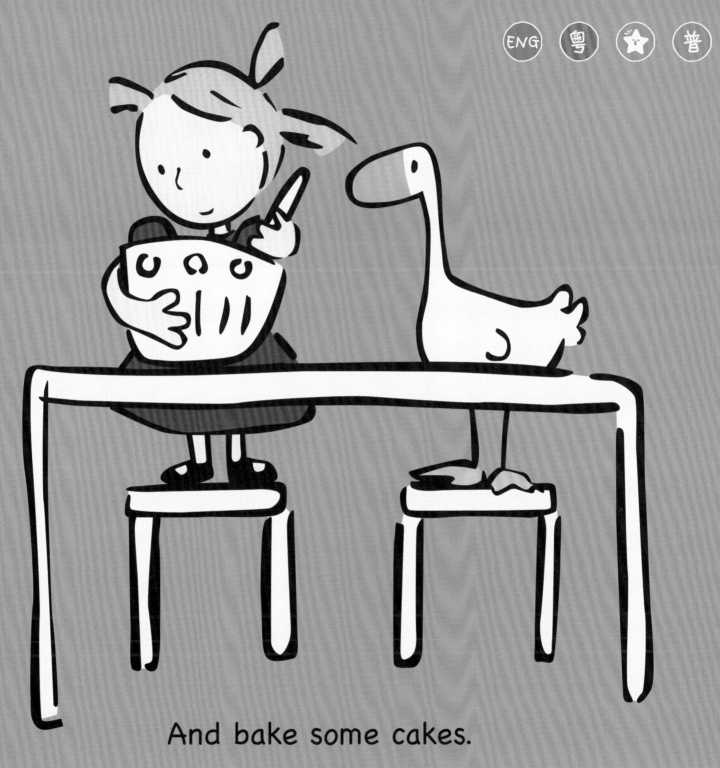

And bake some cakes.

又烤蛋糕。

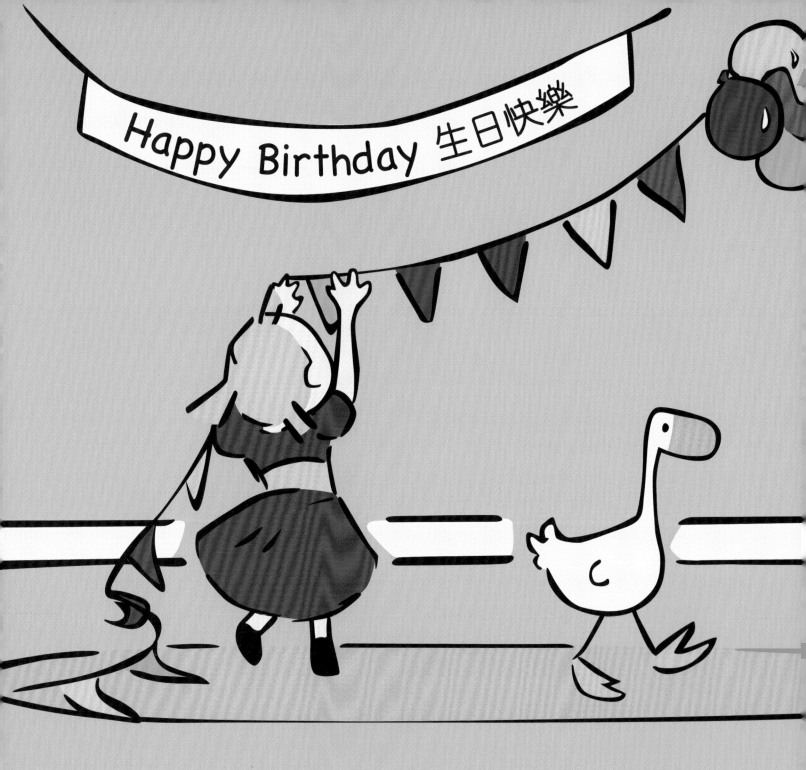

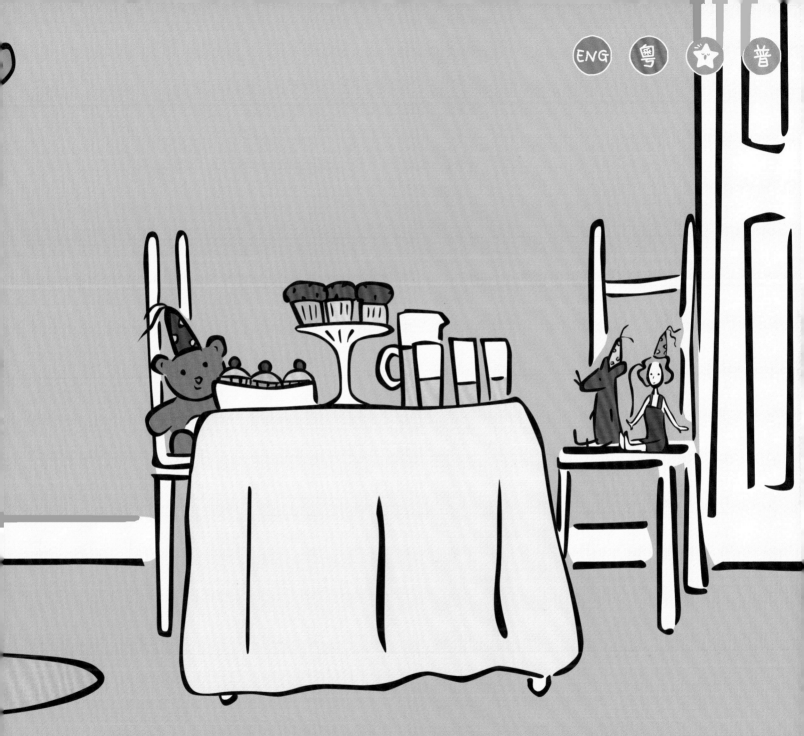

It is nearly time for the party to start.

生日會快要開始了。

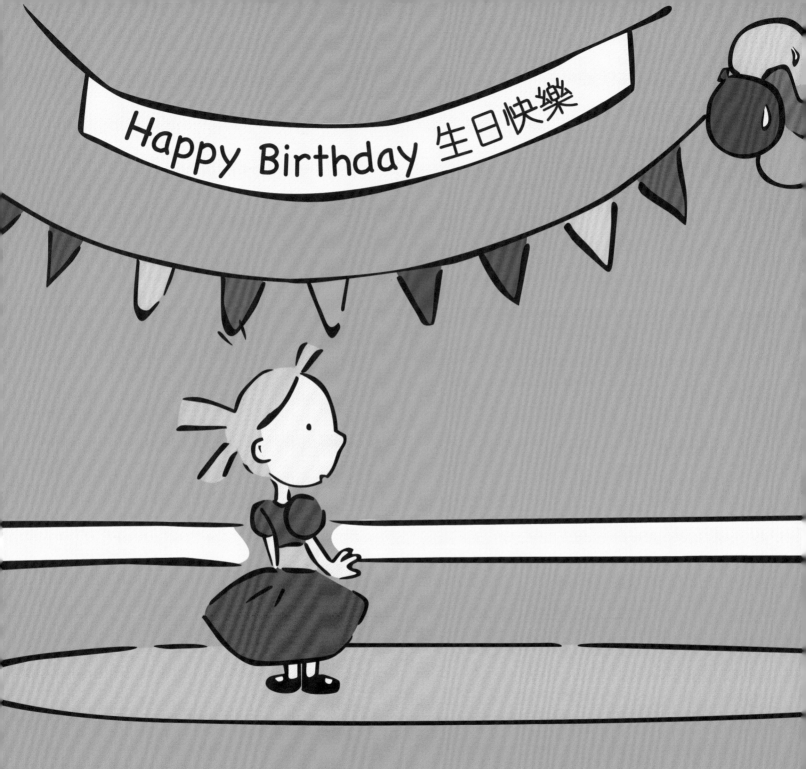

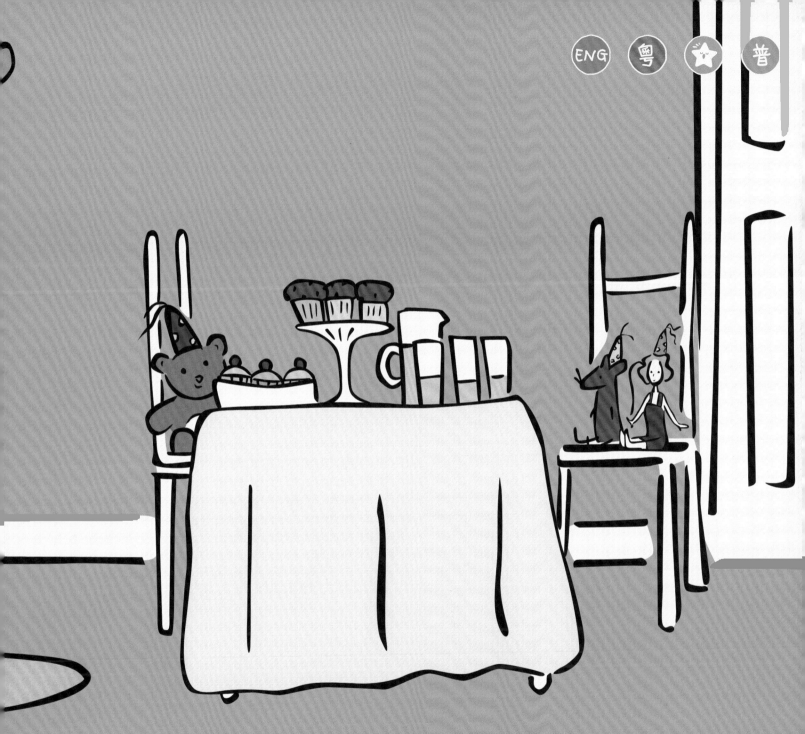

But wait. Where's Goose?

等等，小菇在哪裏？

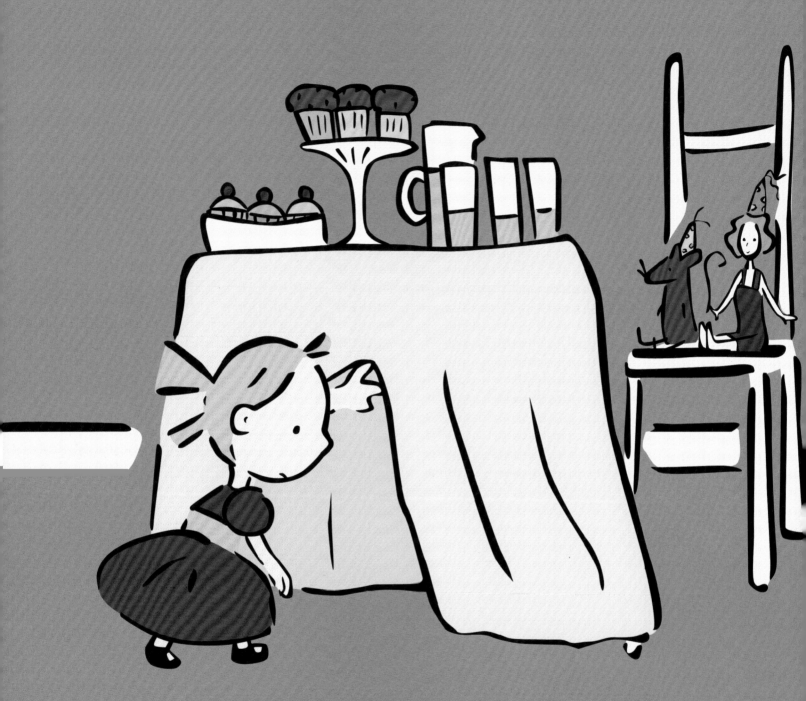

"Goose! Where are you, Goose?"

「小菇！你在哪裏？小菇！」

Soon the guests arrive.

沒多久，客人都到了。

"But we can't start the party, not without Goose,"
says Sophie.

「但生日會不能開始，因為沒有了小菇！」蘇菲說。

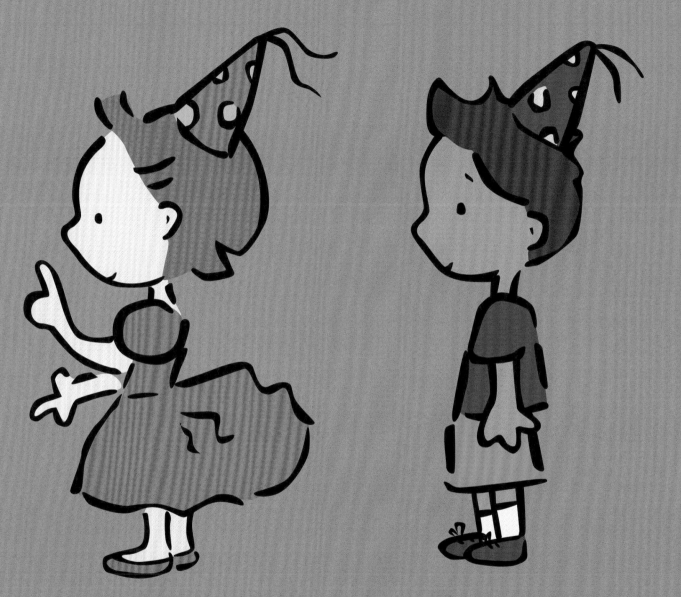

"Perhaps he is playing hide and seek?"

「也許他在跟我們玩捉迷藏呢？」

The children all help to look for Goose.

小朋友一起幫忙找小菇。

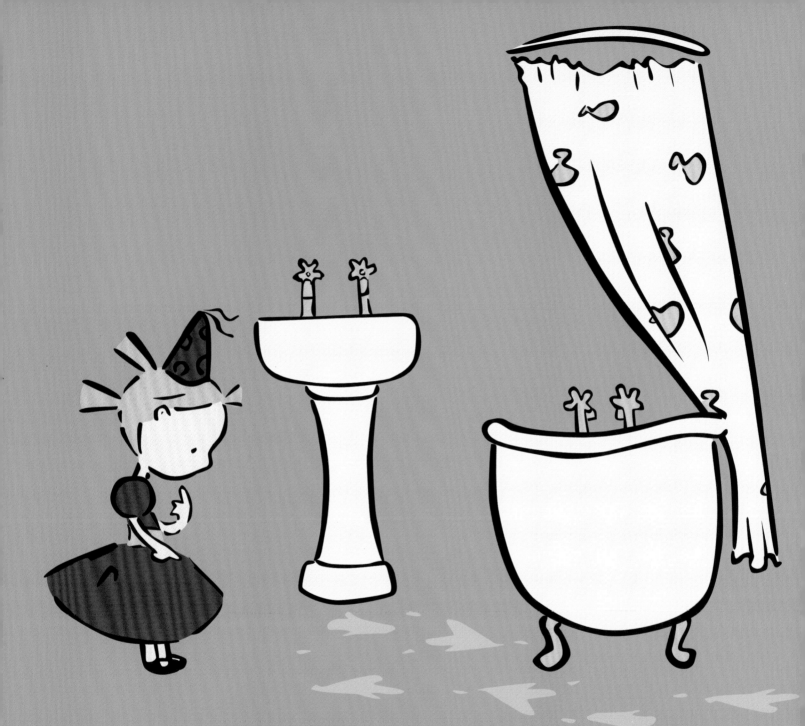

They look in the bathroom.

他們到浴室找找看。

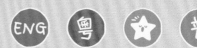

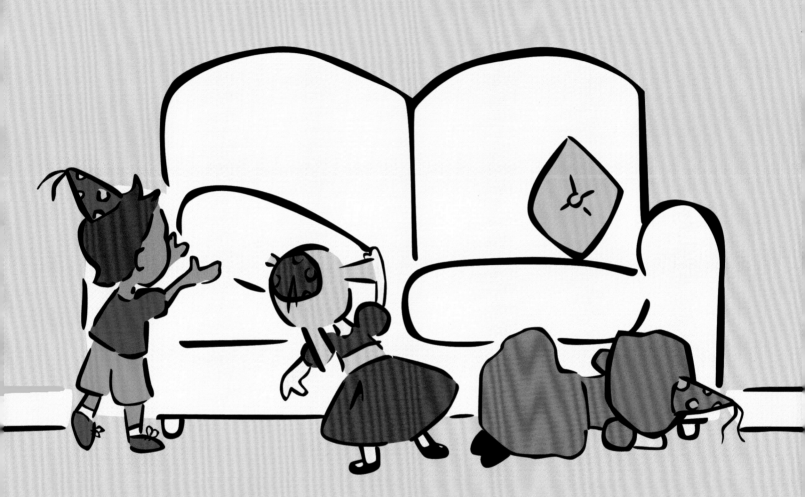

They look under the sofa.

他們在沙發底下找找看。

And they look in Sophie's bedroom.

他們又去蘇菲的睡房找找看。

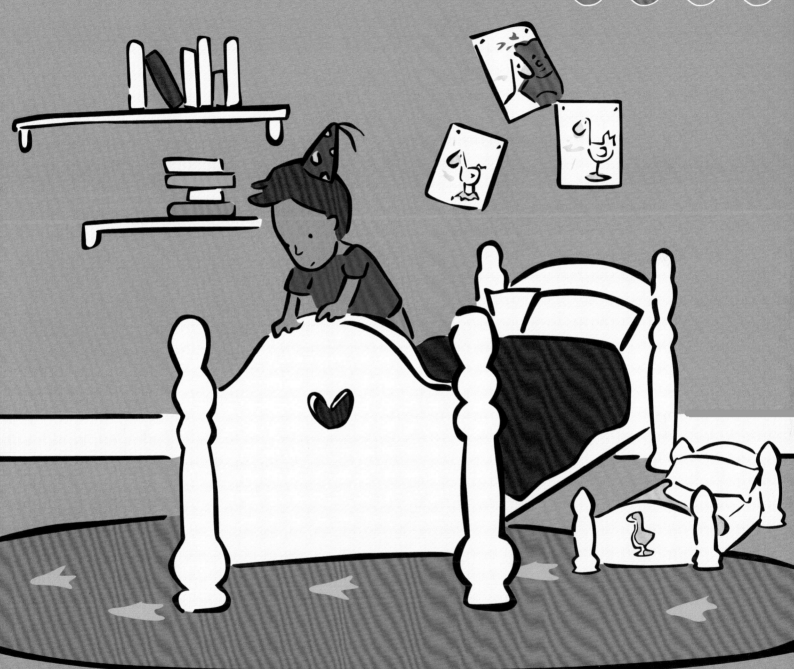

And in the hallway.

再去走廊找找看。

But still Goose is nowhere to be found.

但仍然沒有找到小菇。

Mum even looks in the garden.

媽媽甚至也去花園看看。

But they can't find Goose anywhere!

但哪裏都找不到小菇！

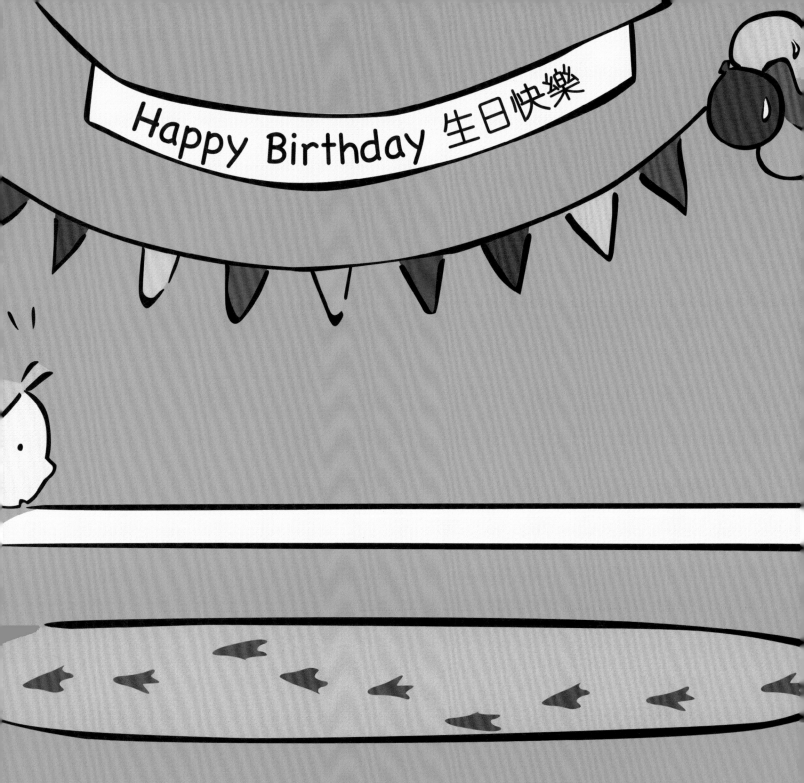

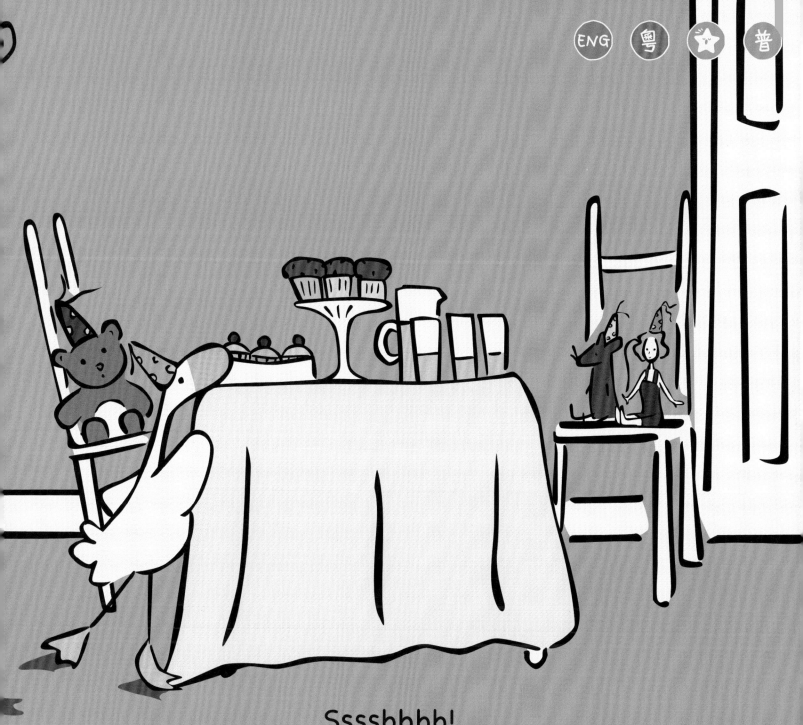

Sssshhhh!

噓——！

When they all go back inside they find...

當所有人回到客廳時，卻發現……

 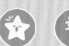

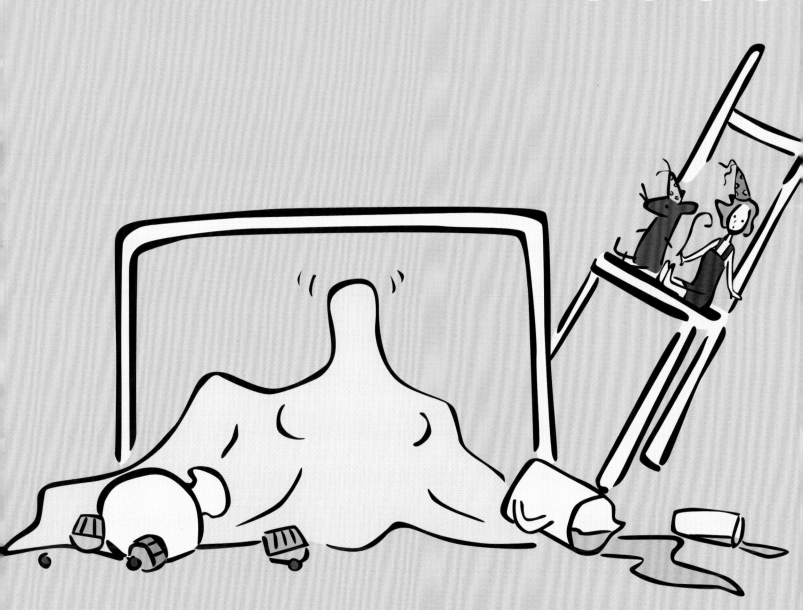

... a great big mess!

那裏一團糟！

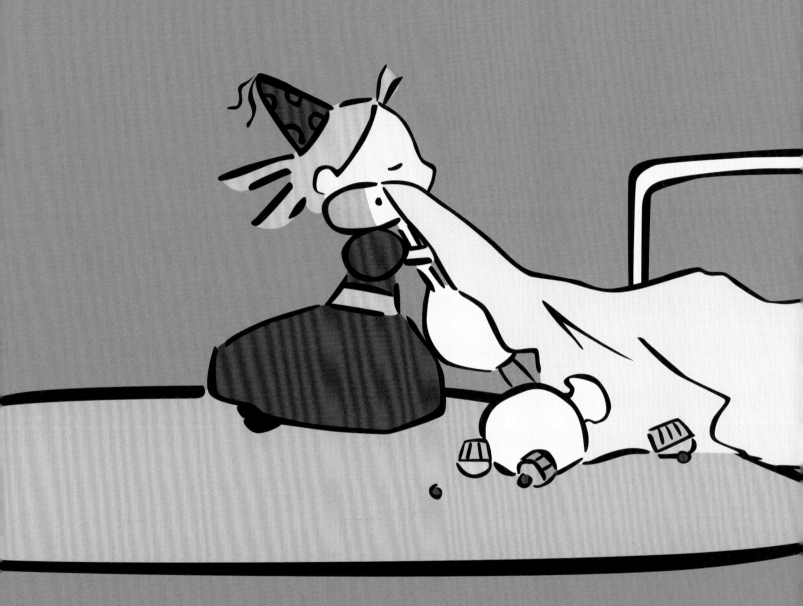

Sophie is overjoyed to have found Goose.

但蘇菲依然高興極了，因為她找到了小菇。

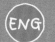

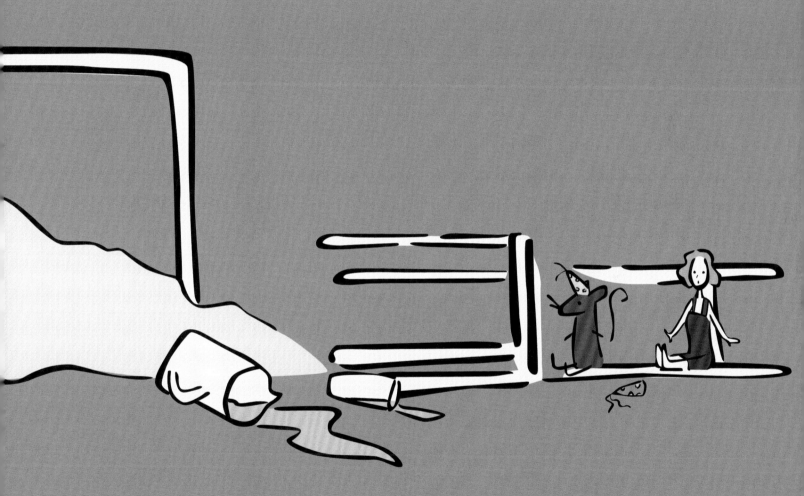

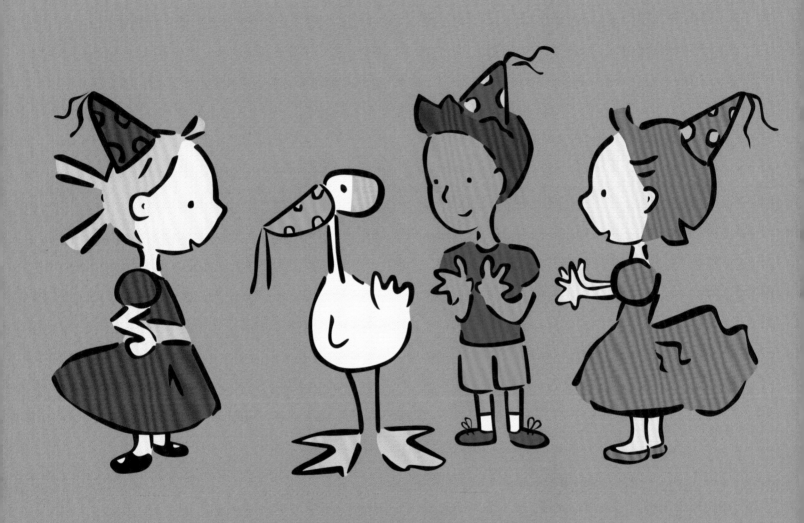

All the children cheer.

大家都拍手歡呼。

 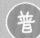

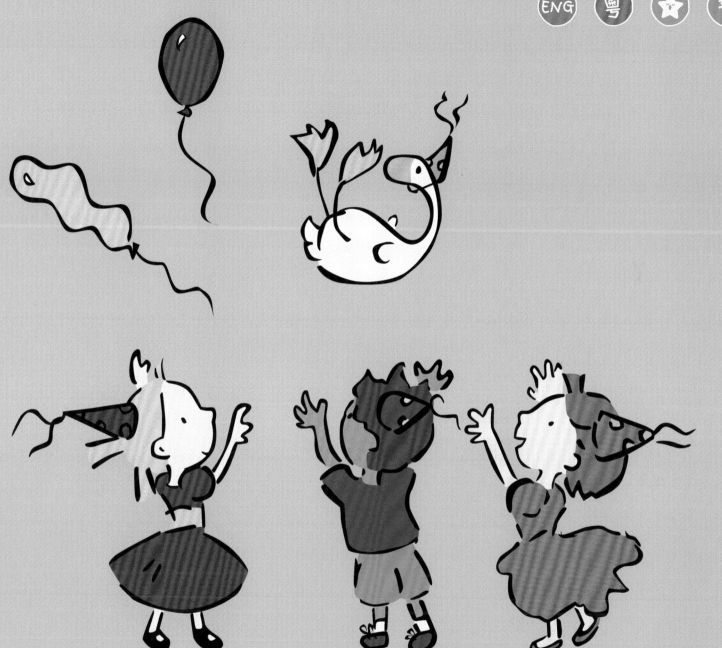

"Hurray for Goose!"

「小菇萬歲！」

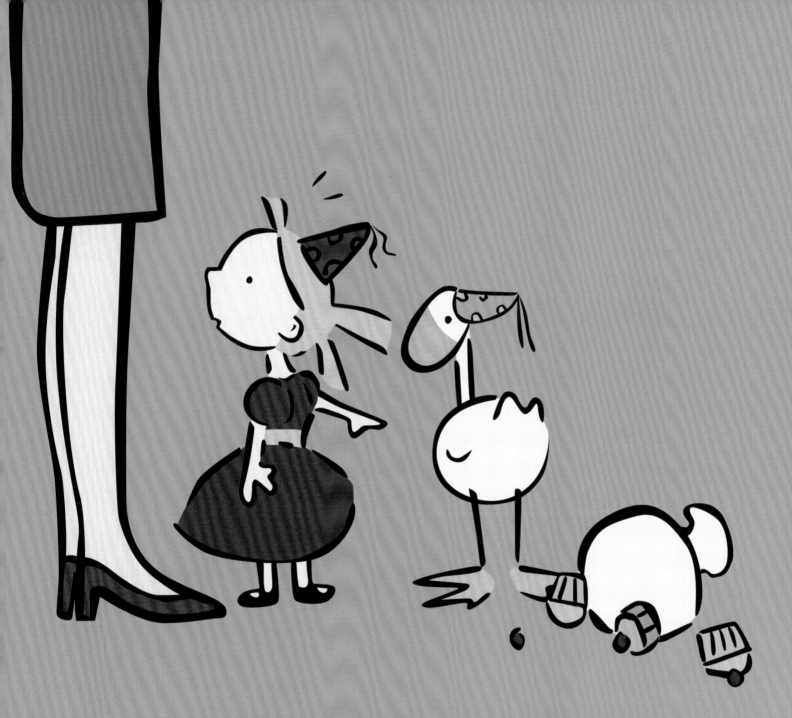

"But what about the cakes?"

「可是蛋糕怎麼辦呢？」

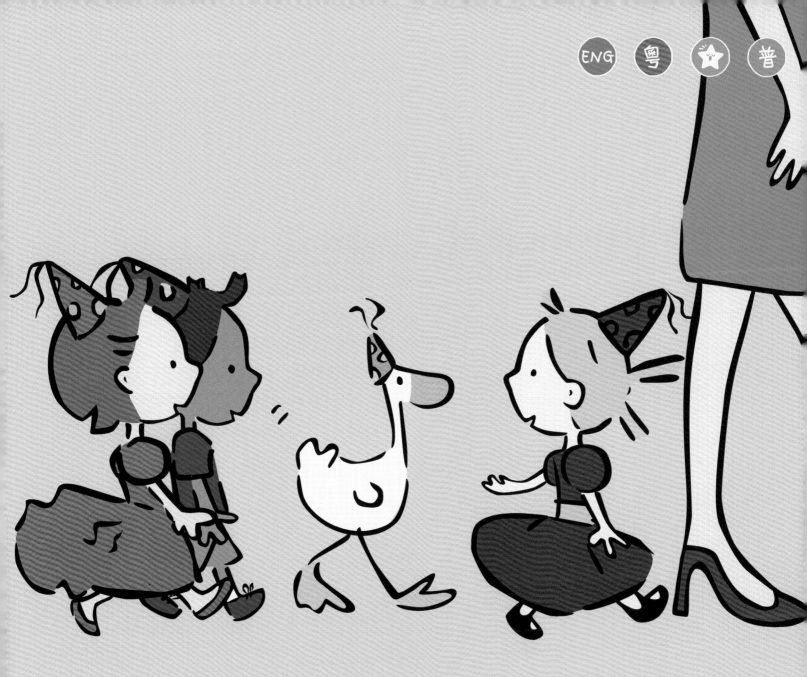

"Never mind," says Mum.

「不要緊。」媽媽說。

"There are plenty more cakes..."

「還有很多蛋糕可以吃個夠……」

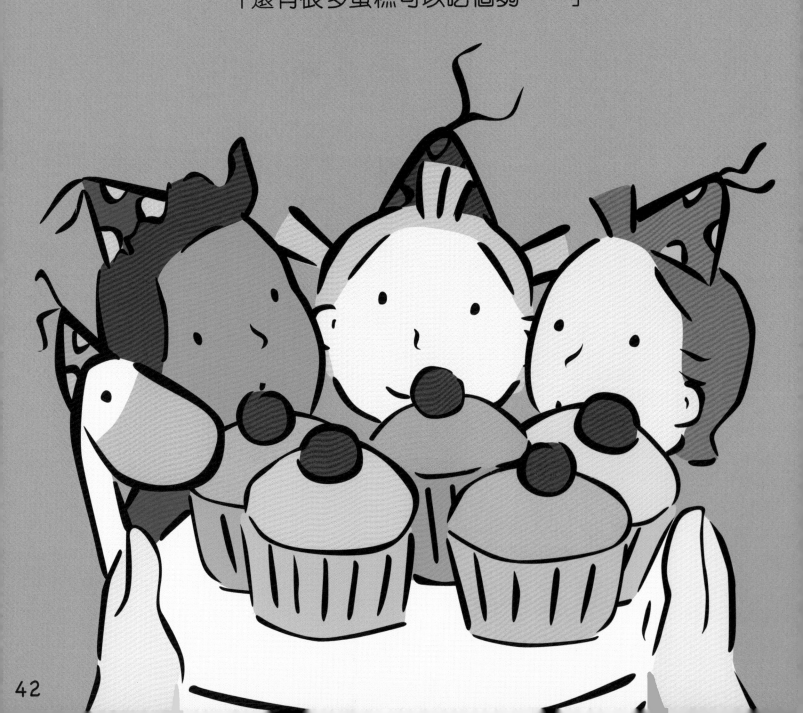

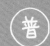

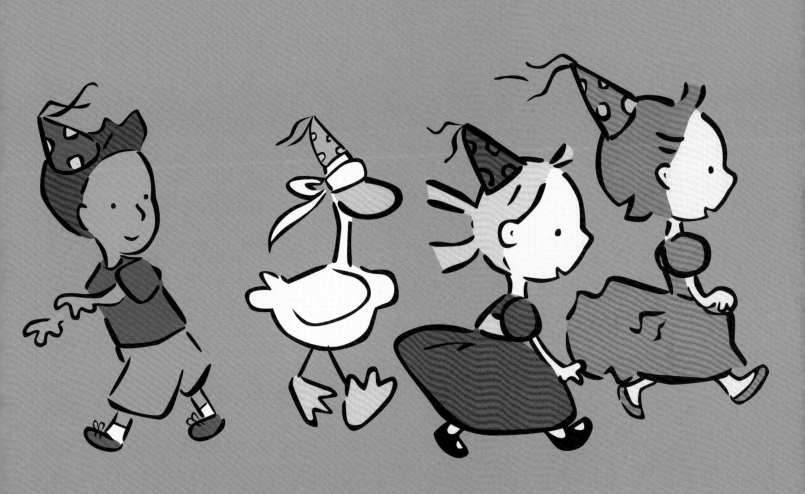

"... and there are games to play."

「也有很多遊戲可以玩。」

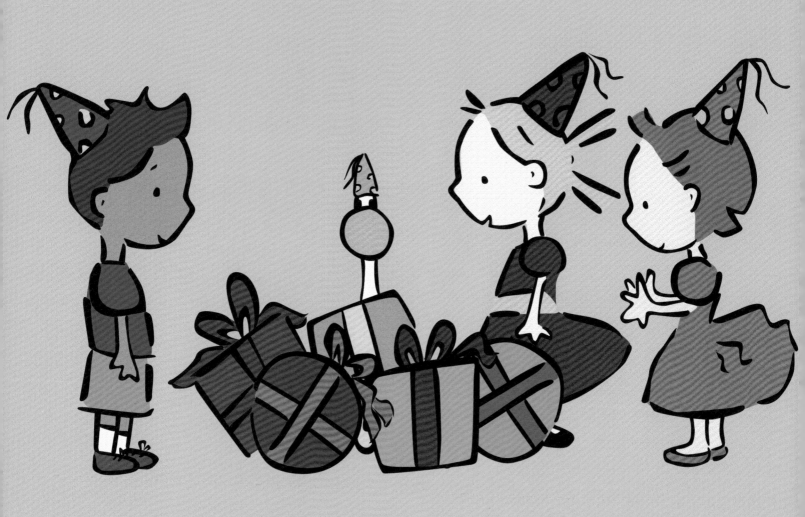

"And presents to open, too!"

「也有很多禮物可以打開！」

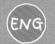

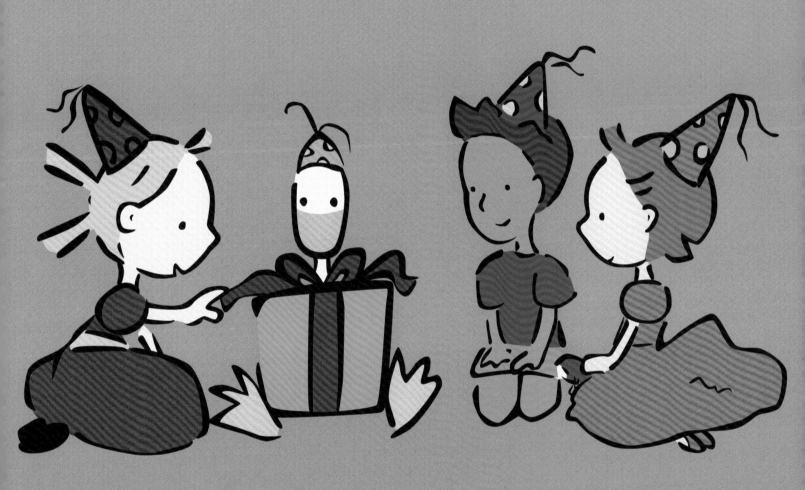

"Happy Birthday, Goose!"

「小菇，生日快樂！」

45

"That was the best party ever!" says Sophie.

「這真是最棒的一個生日會！」蘇菲說。

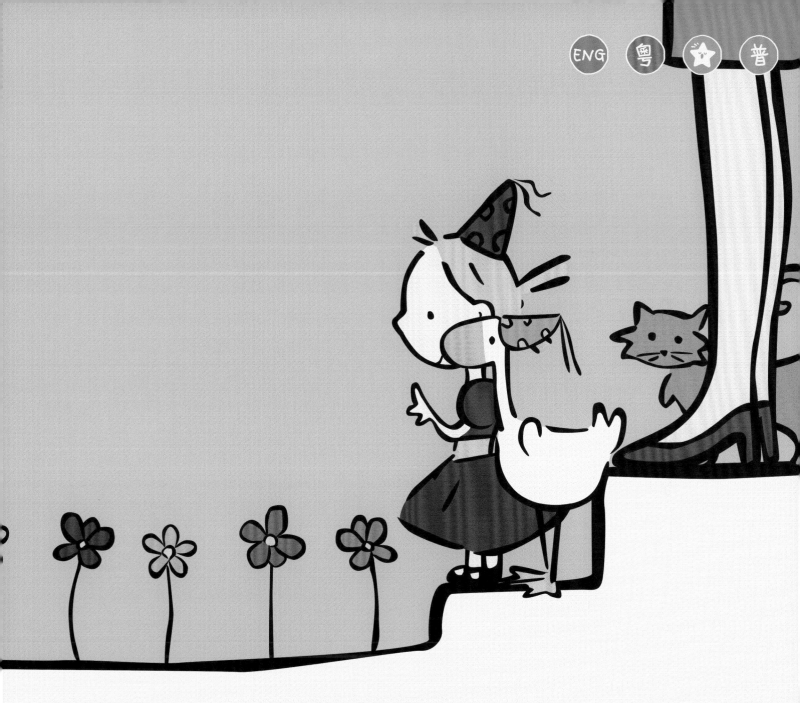

"Hook!" says Goose.

「呱！」小菇說。

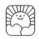

Goose 白鵝小菇故事系列

Happy Birthday, Goose! 白鵝小菇過生日

圖　　文：蘿拉‧華爾（Laura Wall）
翻　　譯：潘心慧
責任編輯：黃偲雅
美術設計：張思婷
出　　版：新雅文化事業有限公司
　　　　　香港英皇道499號北角工業大廈18樓
　　　　　電話：（852）2138 7998
　　　　　傳真：（852）2597 4003
　　　　　網址：http://www.sunya.com.hk
　　　　　電郵：marketing@sunya.com.hk
發　　行：香港聯合書刊物流有限公司
　　　　　香港荃灣德士古道220-248號荃灣工業中心16樓
　　　　　電話：（852）2150 2100
　　　　　傳真：（852）2407 3062
　　　　　電郵：info@suplogistics.com.hk
印　　刷：中華商務彩色印刷有限公司
　　　　　香港新界大埔汀麗路36號
版　　次：二〇二三年五月初版

ISBN : 978-962-08-8162-6
Original published in English as 'Happy Birthday, Goose!'
© Award Publications Limited 2012
Traditional Chinese Edition © 2023 Sun Ya Publications (HK) Ltd.
18/F, North Point Industrial Building, 499 King's Road, Hong Kong
Published in Hong Kong SAR, China
Printed in China